主 编　刘　铮

中国当代摄影图录：蒋志

项目策划：蝴蝶效应摄影艺术机构
学术顾问：栗宪庭、田霏宇、李振华、董冰峰、于　渺、阮义忠
　　　　　毛卫东、杨小彦、段煜婷、顾　铮、那日松、曾　璜
　　　　　李　媚、鲍利辉、晋永权、李　楠、朱　炯
项目统筹：张蔓蔓
设　　计：刘　宝

中国当代摄影图录

主编 / 刘铮

JIANG ZHI 蒋志

浙江摄影出版社

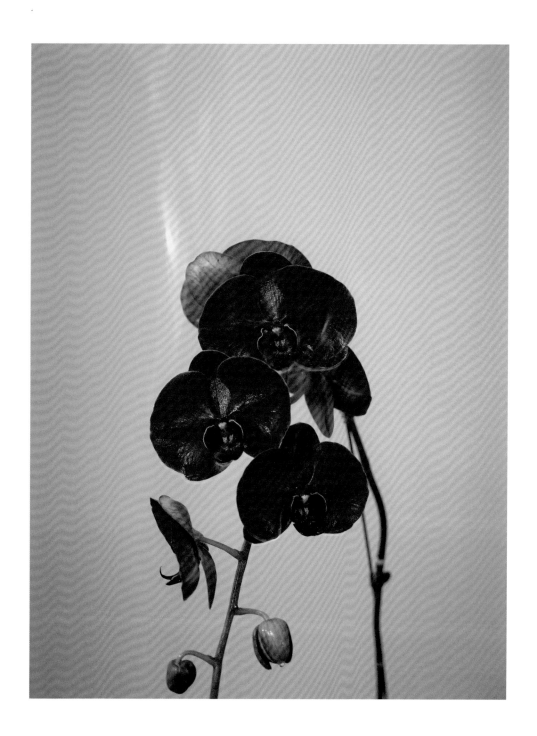

《情书》系列, 2014

目 录

强烈到不可见的光

文 / 蒋志

　　我已经忘记了为什么要做一个记录一些人在一束强光下做何反应的录像。也许是我小时候用放大镜聚集阳光来烧烤蚂蚁时种下的因缘。那时，夏日的阳光，也成了"作恶"的工具。2006 年 6 月 5 日，准备了若干天后，应邀来做这种"光合作用"试验的志愿者有 30 多人，那台我当时能租到的最大功率的灯也运到了摄影棚。当然，它只是舞台上用的普通追光灯，不是激光武器。但是它已经足够强大，完全可以模拟一次强光下的"暴行"。

　　这一束强光依次打在每个志愿者的脸上，绝大多数人的面容都留下了挣扎的痕迹。我发现，并不是每个人都本能地觉得不适。我也上去试了两分钟，光非常亮、刺眼，无法真的去看它，有时候不得不闭上眼睛。有关这天的拍摄过程，我写了一个日记贴在 BLOG 上，没写多少字。

　　我那天在现场用数码相机拍照，因为马上可以看到结果。光在空气中画出一道明亮的直线，狠狠打在某个志愿者的脸上，被这束光击中的部分完全被光"吞噬"了。当我看到液晶屏上显示的画面，心中有所触动，马上决定要拍一组照片。

　　照片中光的效果是比较奇妙的，而且具有十足的美感。在这美感的冲击之下，我的脑子就像被光熔化一样，煞白，晕眩，并且充满危机感。

　　一些人看到这组照片之后问我："这束光代表什么？有什么意义？是上帝之光吗？是外星人发出的光？是命运之光？"我实在想不出更好的解释，便说："这是一种突如其来的强大力量。"

　　人类是崇尚强力的，虽然会心怀恐惧，但也更加重了对强力的崇拜。强力可以支配事物的发展，可以让事物发生改变。这正是强力的迷人之处。

　　我在那束强光下觉得焦虑、不安和无助，像一只青蛙被手电筒的光束罩住，无法动弹。大脑空白，意识处于真空状态，这未尝不是一种幸福感。当你将自己完全交给某种比自身强大的事物时，那种解脱的幸福感近乎宗教体验。

　　被笼罩，被信仰致盲，被审问，被折磨，被欣赏，被突出……一束强光的语义，在幸福和羞耻之间来回摇摆。而光，它消解了表情的细节，甚至熔化了面孔。在镜头下，这个特定的语境就像时间一样不可抗拒。有人屈服，有人反感，有人享受，有人藏匿……

　　"起初，神创造天地。地是空虚混沌。渊面黑暗。神的灵运行在水面上。神说，要有光，就有了光。"那些从中阴界归来的人，回忆自己的濒死经验时，总是会提到光。"它不是光，而是完完全全没有黑暗。""我不觉得有另一个实体，我就是光，光就是我。""我就是想到达那个光。忘掉我的身体，忘掉一切。""有一道美丽的光，所有的好东西都在里头。"

　　最初和最后，都有光。

<div align="right">2007 年 12 月 24 日</div>

《光》系列
2005—2009

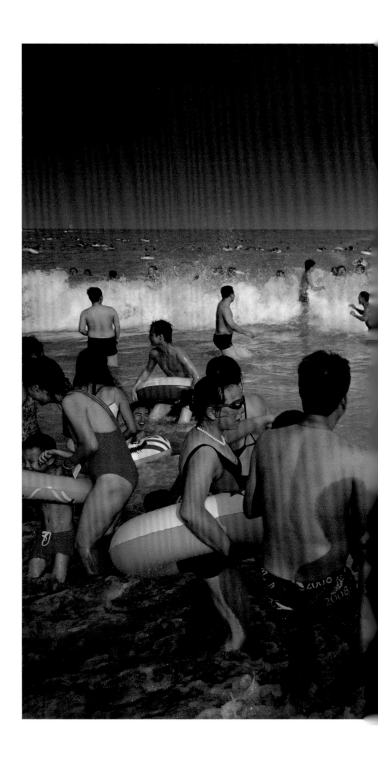

彩虹 NO.4, 2005

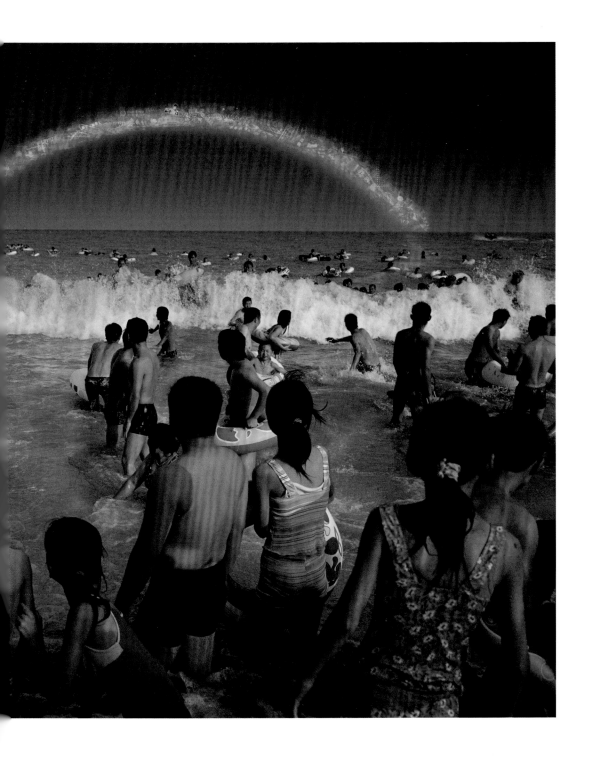

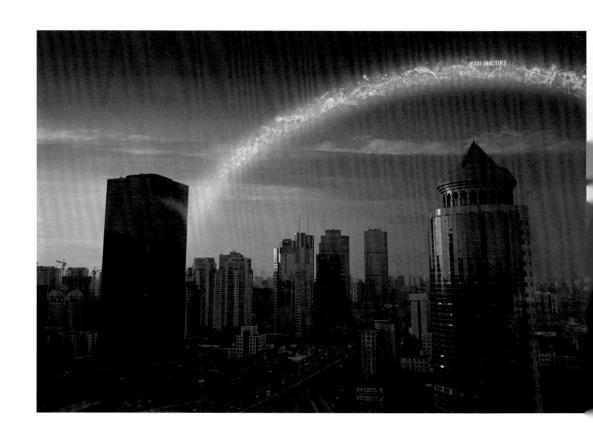

彩虹 NO.1, 2005

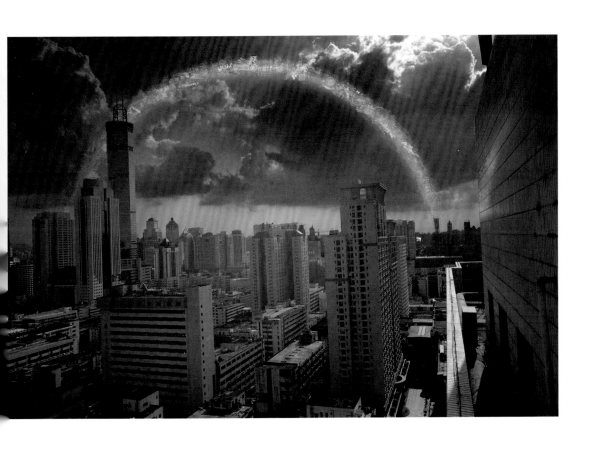

彩虹 NO.2, 2005

事情一旦发生就会变得不可思议 NO.1, 2006

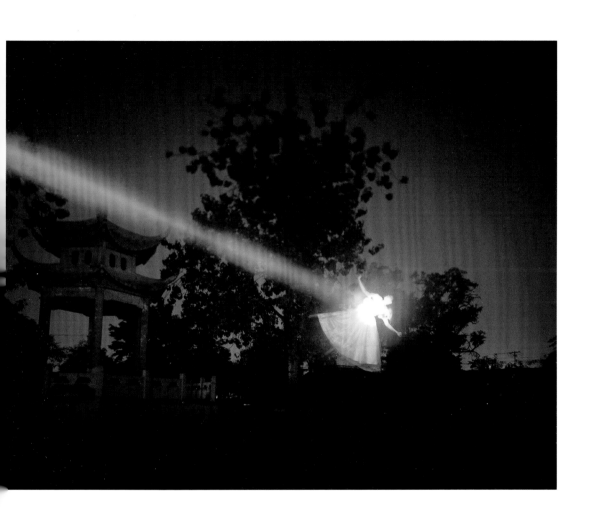

事情一旦发生就会变得不可思议 NO.2, 2006

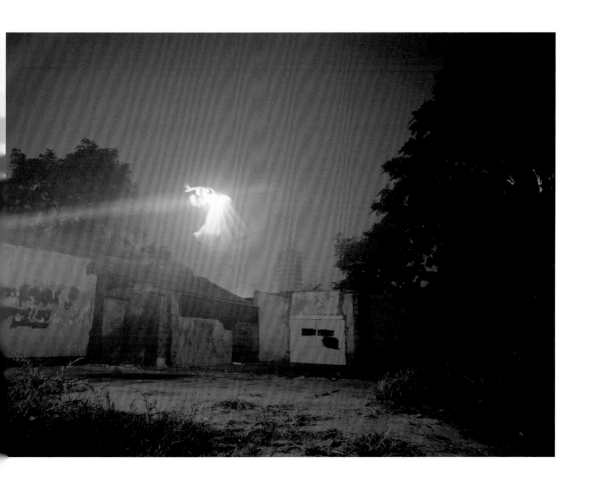

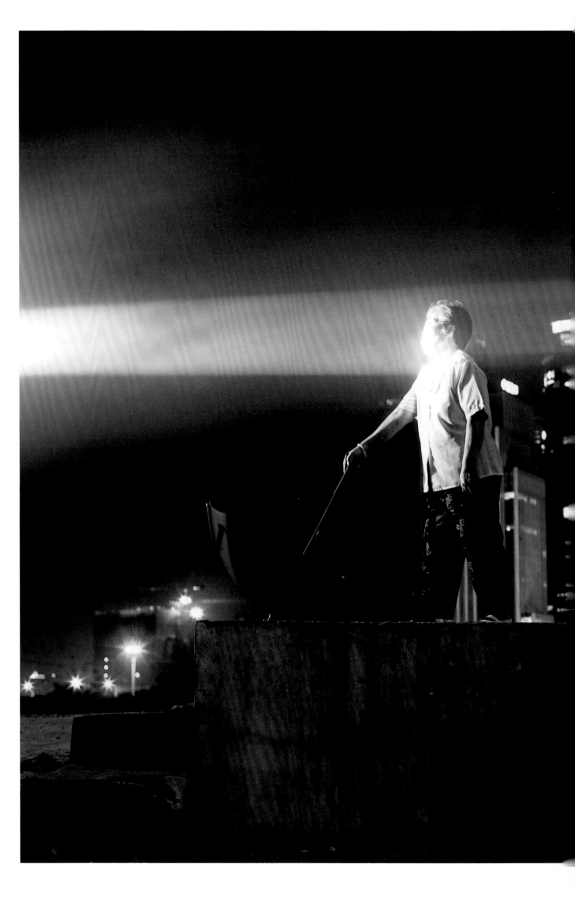

事情一旦发生就会变得简单 No.1, 2006

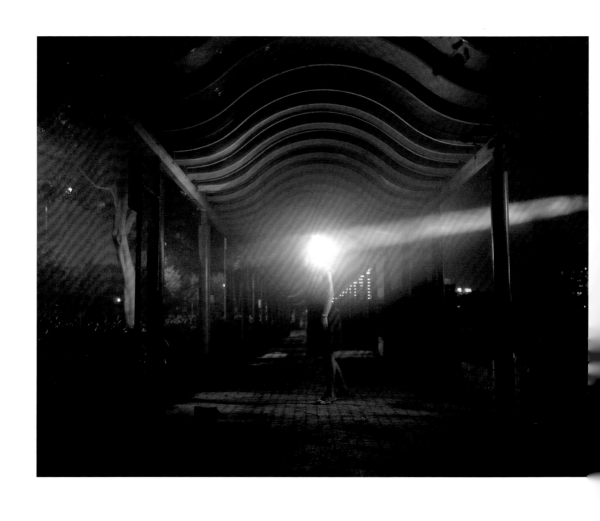

事情一旦发生就会变得简单 NO.4，2006

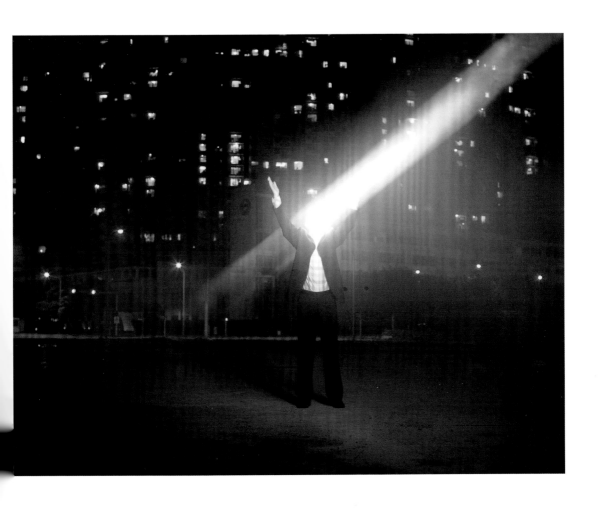

事情一旦发生就会变得简单 NO.5, 2006

事情一旦发生就会变得虚幻 NO.1, 2007

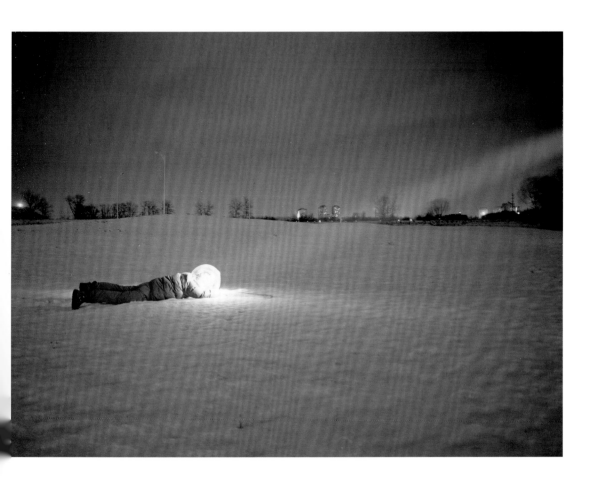

事情一旦发生就会变得虚幻 NO.2，2007

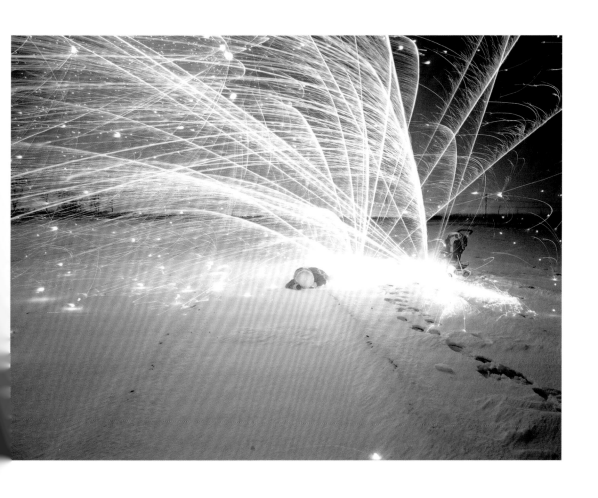

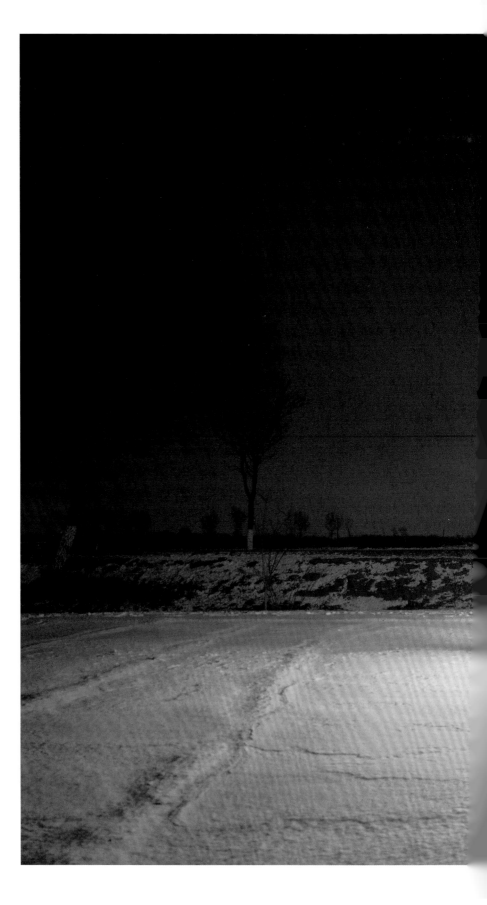

事情一旦发生就会变得虚幻 NO.3, 2007

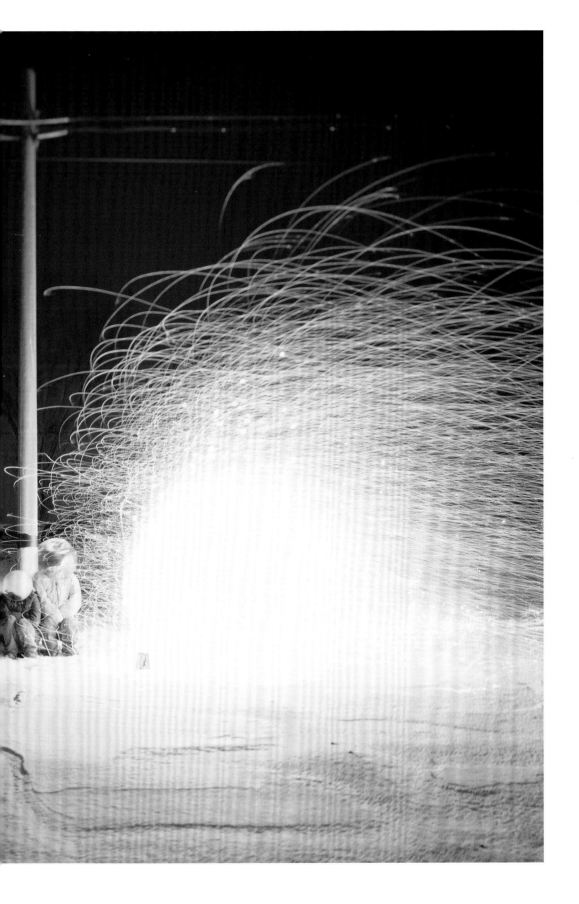

事情一旦发生就会变得虚幻 NO.4，2007

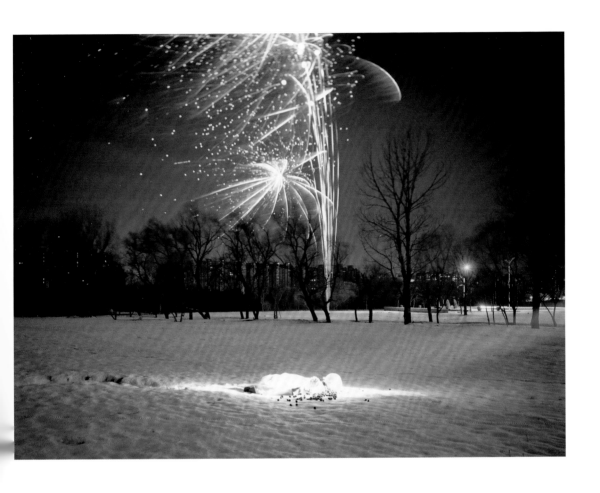

创伤

文 / Veronic-Ting Chen

"在被德军占领的日子里，我们感受到了前所未有的自由。"

——萨特

圣方济各跪在岩石旁边，以六翼天使显灵的基督在自己的每道圣伤上都射出光线，打在圣方济各身上，穿刺他的双手、双脚以及身侧，让圣方济各感受到耶稣基督受难时的痛苦。圣方济各继承并延续着圣殇，成为"圣"。

我们可以感到，如果要试图去"成为"，必须先把自己放在一个次要的位置，去认同一个比自己更有权力的存在。然而，晦涩复杂的是，把他人的伤当成自己的伤背负着，并让创伤继续在自己的身体上"活着"，这是一个什么样的状态？这当然不是乔托所思考的问题，但这并不阻碍我们来思考"创伤"的象征意义。

圣方济各接受圣殇，通过他人的影像与价值，可以让自己更接近理想化的自己。那么，这里的"自己"依然处于一个重要的位置，这是一个非贬义的自恋。也可以让"自己"完全消失，消失得只剩下创伤。身体是创伤的载体，而创伤是对自己唯一的定义，自己的存在只是让创伤可见化。或者可以是混沌的、不安的、矛盾而无法取舍的，分不清"里外"，分不清自我和非我的，被赋予创伤，同时又被赋予"圣"。还可以是更难以觉察的，甚至连"自己"都不一定意识得到的。对创伤的需要，并不是把创伤转译为快感，而是创伤本身被利用来抵御比创伤更具摧毁力的事物。

接受创伤，接受让自己脆弱，接受拉近自己与死亡之间的距离，却是为了抵御死亡。用摧毁"部分"来战胜摧毁"一切"。在我眼中，蒋志的摄影作品《悲歌》，是将这个问题置于当代社会的语境下来重新思考的。

在《悲歌》中，同样"我—自己"是画面中唯一的主体，如同鱼渴望着鱼钩一般，接受着不可见的外在投射过来的伤。愿者上钩，精心缜密的

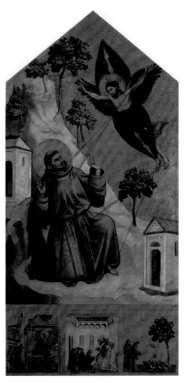

《圣方济各接受圣殇》是乔托于 1300 年创作的绘画作品，收藏于卢浮宫。

穿针引线，紧绷得如同光线一般，而牵拉的却是乏力的身体，偶尔凝视，偶尔抗争，但是接受。痛苦已经是其次。

"无处安放的自我"，是理解蒋志创作的线索之一，仿佛"自我"再"主动"、再"自愿"，总有另一股莫名的比自我更强大，有时从内往外，有时从外往内的"力量""威胁"着自我的位置：从之前的"颤抖""谢幕"的无法停歇，到"娇羞""M+1, M-1""0.7% 的盐"的模糊暧昧，无法象征，从"不适之时""微物之神""歌喉"的无法停止的虚弱，到"礼物""情书"的无法缅怀却又无法停止缅怀，再到"我是你的诗歌""安静的身体"的无法交流，自我主观的脆弱性似乎一直都是作者思考的问题之一。而且，不仅仅是作品中作为主体的自我无处安放与自我消耗，作为被邀请对作品中的主体进行投射的我们，也一样在体验着这些困境。

应该说"悲歌"中所悲伤的，并不是选择受虐，而是某种无法自救，因主体选择自救的方式，正在慢慢地有意识或无意识地消耗自己、侵蚀自己、毁灭自己。创伤无法治愈，是因为它被主体接受，不单单被身体接受，并且被精神所接受，成为主体的需要，成为主体定义自己的方式，甚至是唯一的方式。

这种"无法……无法……"的否定式，却是一种重要的保存自己的方式，同样是一种独特的非褒义自恋，一种否定式的自恋。"否定"的"否"，同时也是否极泰来的"否"，更加是否认的"否"。它是不好的或者是有害的，是不被完全意识的或者是不愿意被意识的，它的存在方式是它的缺省或者它的"不能 / 无法"。

不妨接受蒋志的这个邀请，一起来思考这种类似否定式的自恋，即：主体有意识或无意识地内在化某种对自身有害的方式来试图抵御某种对他来说是一种更可怕的事物。这里有若干个层面，首先这个"更可怕的事物"未必是死亡，就如在"我是你的诗歌""非常妖的风景"中，一直有比死亡更可怕的事物，这时死亡反而成为自我保护的唯一手段。当然，这也是最有害的一种抵御方式。但这并不表示对自身的放弃，相反，自杀中总带有某种执着。应该说，每个自杀的背后都包含着如何称之为"人"的思考，即：如果如此活着称之为"人"，对"我"来说，还不如去"死"。"死"被用来抵抗"如果这是一个人"。

如果说死亡是一种最有害的抵抗方式，来抵抗不被"我"所允许的人性，那么这里承接着下面两个层面：第一，谁在定义"人性"？也就是说，不被"我"所允许的人性里，看似内在的"我"，有没有可能有"我们"的参与？第二，如果说选择死亡是一个过程，那么这个过程中经过了哪些机制？哪些比死亡更少伤害的机制被同时利用来抵抗"不被允许的人性"？

"如果这是一个人？"——这个简单的假设却充满了无法摆脱的社会性，因为，如果没有了"他者"，也便没有了去定义"人"与"非人"的意义。"我"所认同或者不认同的"人性"，必须是他者给出的参照。在"我"认同或不认同某种人性的同时，"我"成为"我们"中的"我"。这个共识的重要性在于，肯定自杀作为一个极私人的行为，却充满了无法摆脱的社会性。即：自杀与自虐，不仅仅是心理问题，也不仅仅是社会问题。

在这里，或者我们已经可以这样来看待这个问题，即对"如果这是一个人"回答说"不"，也就是对某些人性说"不"，将之归为"非人性"，从而使自己——"我"被归为"人"，成为"某些我们"中的一员。那么，这个说"不"的代价是什么？有些人用死亡来完成这个否定式，有些人需要经历"创伤"。

圣方济各用圣殇来对某些人性进行否定，从而成为圣。这些人性并不在自己之外，相反，这些被自己归为"非人性"的事物，一直都在自己身上。否则，也不需要抗争。圣方济各通过圣殇来成为耶稣的镜像，之所以是镜像，因为光线的另一端是"自己"。

　　说"不"的代价，是过"窄门"的代价，是对"如果这是一个人"的回答，是成为"我们"的条件，是"安静的身体""在我们的时代里"说"不"的过程，因此，是一首"悲歌"。

《悲歌》系列
2010、2013

《悲歌》系列

尾 NO.2, 2010

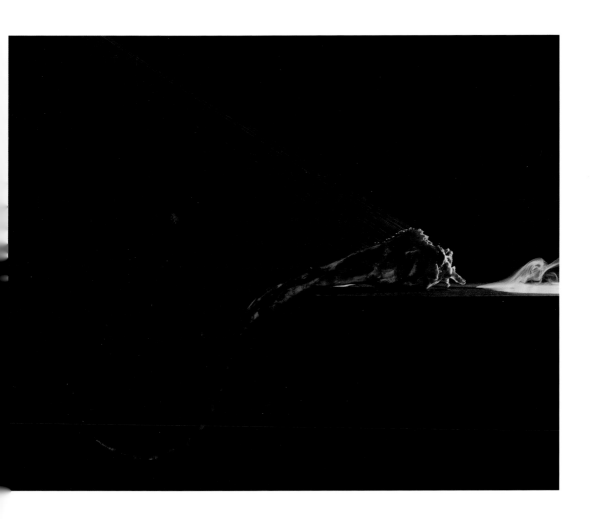

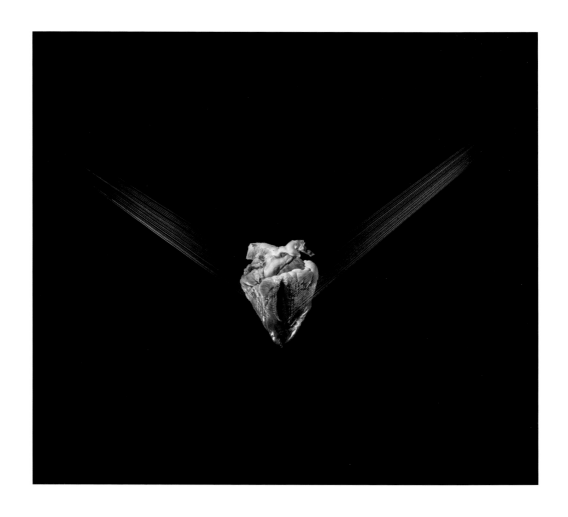

心, 2010

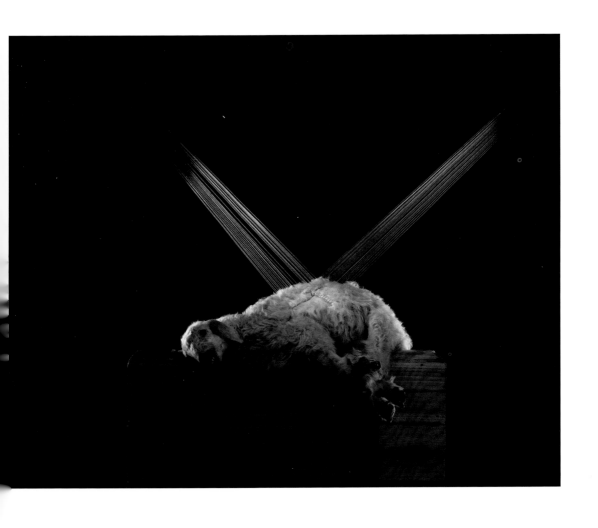

撕裂有时，2010

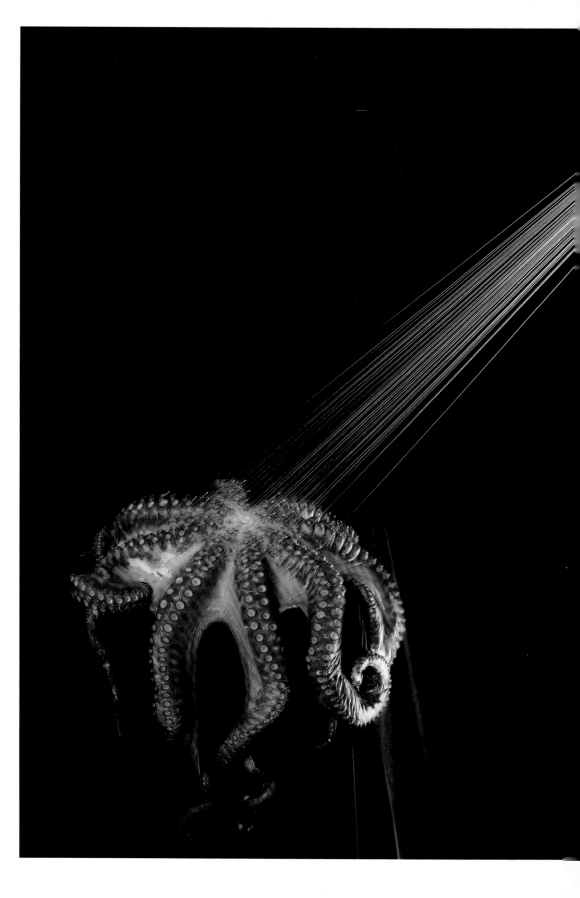

预言, 2010

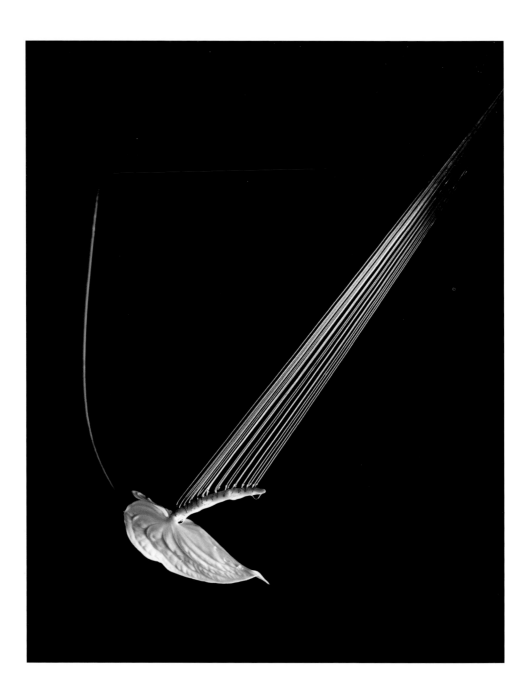

花 NO.1, 2010

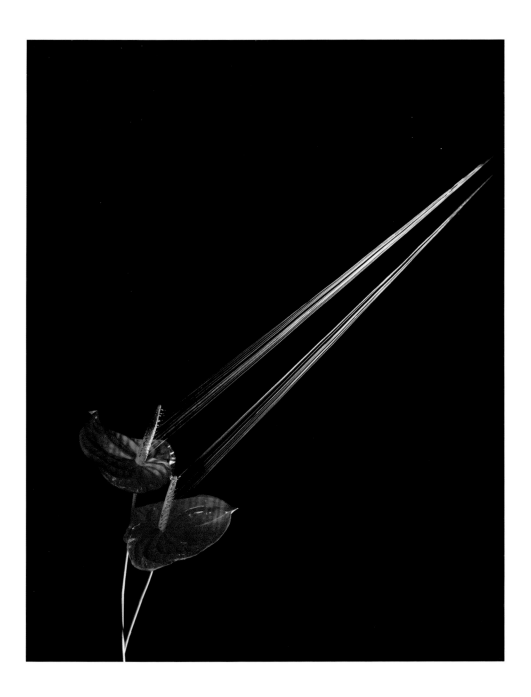

花 NO.2, 2010

不停，2013

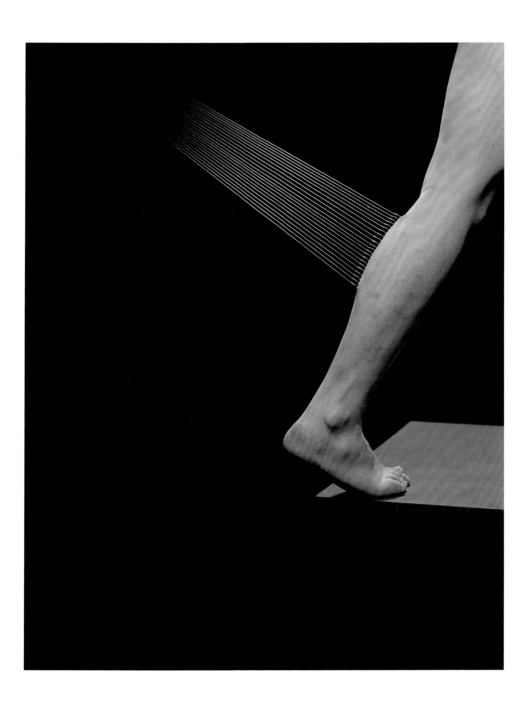

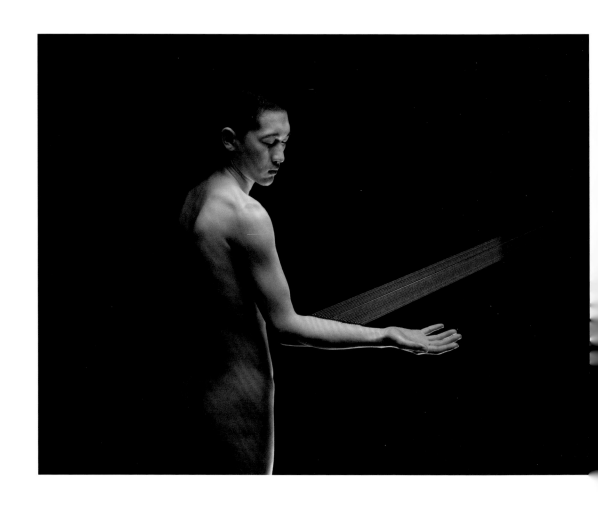

接受，2013

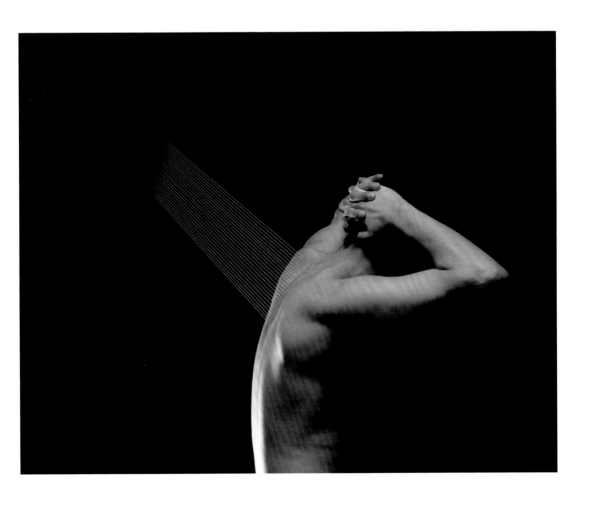

命运之瑟，2013

悲悯，2013

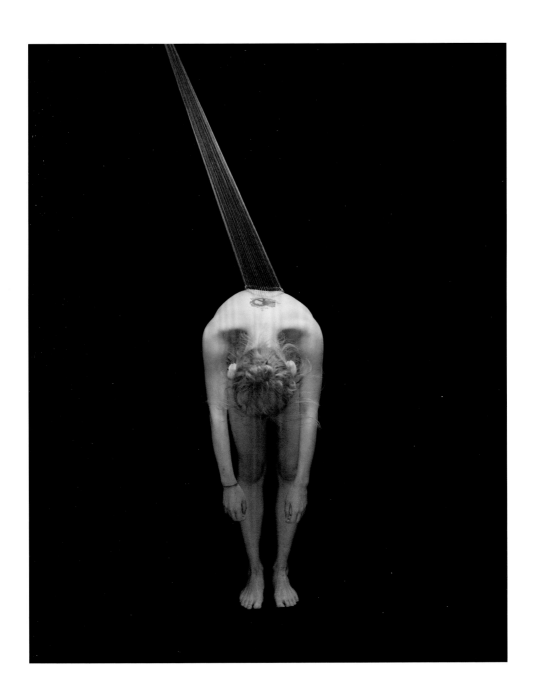

蒋志的《情书》：点燃花之魂

文 / 夏可君

花朵——绽放的花朵是来自大地的倾吐，是向着天空的倾诉，是被太阳点燃的激情，是大地写给天空的情书？因而，花朵本身就是渴望被燃烧、被点燃的？花朵的绽放本身就是燃烧？就是灵魂的出窍与自我表达？

持久地凝视花朵，你会发现花朵有一种更内在的渴望和更激烈的热望，在爱者的目光中加速燃烧，这是更为激烈的燃烧，甚至就是成为火焰和燃烧的花朵。如同天空中盛开的人造焰火，那是另一种燃烧的花朵，当然，那是盛大节日之花朵。花朵的梦想、后现代的梦想，似乎就是渴望被点燃，花朵不再守护自己的形态，而是成为另一种更灼热的形态——成为光焰，成为烈焰，成为红色与紫色的花焰，不止息地跳跃、升腾，乃至忘记了自身的坠落，忘记了自身的枯萎与凋零。

蒋志的《情书》系列，以火焰勇敢地点燃花朵，燃烧她们。各色各样花枝上的花朵，似乎是花朵的自焚。这些摄影图片会如何点燃我们的目光？凝视这些照片，那些焚毁的花朵，如此灿烂而鲜嫩的花朵，如此灼热的燃烧，难道不会灼伤我们的目光？

凝视燃烧的花朵，我们的目光一下子就变盲了！

西方的精神之为精神（ruah, pneuma, spirit），乃是点燃，精神乃是点燃者，可以感触到自身的燃烧。写作、观看与阅读，乃至于采摘，都是为了去感受温热，而不是简单地观看，而是感受精神的灼热。

而花朵，总归要落回到大地，成为粉尘，成为尘土。但是，花朵在被点燃中，在激烈的燃烧中，在提前到来的燃烧中，瞬间成为烈焰，而遗忘了自身最后的灰烬状态（ashness），反而成为还有着自身剩余形态的余烬（cinders），在焚毁中燃烧，成为余烬之花。燃烧的花都是"余烬之花"（the flowers of cinder）。

德里达（Derrida）曾在一本思考《燃烧余烬》（Feu la cindre）的书中写道："余烬爱我（cinders love me）。"不是我爱余烬，而是余烬爱我，这个倒转的凝视如何成为可能？这就如同说一个爱者写好并发出了一封热烈的"情书"，倾吐自己的激情，期待尽快抵达被爱者那里。在热烈的期盼与等待中，那些文字在激烈燃烧，已经被点燃。尽管情书处于传递之中的封存状态，处于某种死寂状态，但在爱者的想象中，在爱者与被爱者彼此的想象中，爱者的目光即将点燃那些已经激烈燃烧的文字，使余烬再次灼热起来。因此，才有"余烬爱我"这样的奇特表达，而不仅仅是"我爱余烬"。因为一旦余烬被点燃，一旦花朵开始燃烧，那就成为余烬，就在迎候我们的目光，点燃我们的凝视！

花朵是召唤观看的，最初的凝视其实是凝视花朵，因为那是一种盛情的绽放，那是一种激烈的生长，是季节年岁的天使。而燃烧的花朵呢，则是一个最后的凝视？是一种哀悼的目光？是一种目光的葬礼？被点燃的花朵是献给某个亡魂的？是写给亡灵的情书？因为不可

能投递，没有地址，只有自身激烈地燃烧，成为余烬之花。仅仅是在那里，在自身脆弱的躯体里激烈地燃烧。

这一封封情书，是蒋志《情书》系列上被点燃的花朵，并成为礼物。这些照片或影像，既是最初也是最后之礼物，它们给出了事物的末日与重生。中国当代艺术终于给出了自己的礼物，不再是工艺生产的模仿礼物，也不再是艺术作品的个体性命名，而是给出的匿名礼物，给出超越生死的礼物，"给出自身之所无"。精神分析哲学家拉康（Lacan）认为，爱的礼物之为礼物，乃是给出自身所没有的！如何给出自身所没有的？不是美貌，不是样态。花朵是最美的，但激烈燃烧的花朵给出的不再是自己的美丽，而是自身的"毁容"！但在委身的焚毁中，却给出了自身所没有的另一种美丽、另一种销魂之美——成为光焰，成为跃动不息的余烬之花。

花朵激烈的燃烧本身就是礼物，这礼物（present）并不在场（presence），因为点燃的花朵不再是花朵，不再是花枝上有着具体名目的一朵朵花了，而是成为被点燃的一个倾诉的事件：花朵的被点燃乃成为礼物给予的事件，把自身作为礼物给予出去——给出的是那跃动的光焰。花朵在点燃的升腾跳跃中，是在向"外"绽放，是一种更激烈、更灿烂的外展（exposition），轻柔升起又落下，在外面呼吸，不是在自身之中呼吸，而是成为事件的女儿，成为火焰的女儿！花朵在外面燃烧，这是她的灵魂出窍，点燃花朵乃是让花朵的灵魂出窍，成为一个给予的事件。

蒋志还创作过花的其他作品，比如《两生花》：在折叠的并置中，让花朵在重复中虚拟化，如同蝴蝶梦。蝴蝶之所以成为白日梦的化身，是因其美丽的对称，因其花粉的迷离，加强了自身的出离，使自身的灵魂出窍。

面对燃烧的花朵，任何凝视的目光都会自问与自省："那里有没有创伤？""花朵在燃烧中并不叫喊，也不疼痛？"她们仅仅是激烈的给予，加倍地给予，并不躁动，安静地燃烧。这是灿烂地奉献（offering），是纯粹地付出。在闪耀灼热的时刻，花朵并不在场，只有那跃动的红色或紫色烈焰，这是另一个大焚毁（holocaust）？一个并不暴力的燃烧？一个并非献祭的献祭？花朵的燃烧并没有问为什么，花朵的点燃仅仅是作为礼物一般的烈焰，成为光焰，成为升腾的火焰，成为火花，成为火苗。

那紫色不死的灵魂由此而升腾出场，花朵的点燃乃是让灵魂显灵，让灵魂出窍，为我们歌唱，为我们舞蹈。这是花朵最美丽的歌咏与舞蹈，是另一种节奏，是不在自然节奏之中的新书写，是火焰的手指在书写花朵，是世间最灼热的艺术。也许这个作品可以作为献给离去爱者的一次祭奠？这是花之火葬，花之花葬，是一次现代的葬花吟？是现代忧郁的哀婉之歌？这是爱与死之完美合一！

这是一首首挽歌、一首首哀歌！这激烈的燃烧似乎是为了让人最后感受那已经不能感受到的余温，是一次祭奠。世上已没有如此美丽的祭品！

当然，这里也没有"给予者"，因为艺术家仅仅是点燃而已；也没有"接受者"，因为观众所给予的仅仅是关爱的目光，是一道道被点燃的目光。当然，这既是怜惜，也是叹息。

随着燃烧花朵的坠落，这轻柔的叹惋，这并非悲剧的悲剧，这虚无的盛宴，这虚无的激情，让我们注目，也让我们闭目——凝视最终走向的是哀悼，是让我们成为盲者。犹太诗人保罗·策兰写道："花朵是一个盲目的词。"燃烧的花朵让所有的目光变得盲目！

我们这些凝视者听任花朵燃烧,不去呵护,这是无助自我毁灭冲动的提前表演?或者是忧郁症的自我治愈?仅仅剩下花朵在余烬的爱中加速自己的温热。

"余烬爱我",燃烧的花朵爱着谁?为着所有那些到来的目光!

蒋志的《情书》系列,把那些被点燃的花枝置于花瓶之中,或者用手举起来,并不刻意选择花朵的样态,也不试图模仿静物画,而是仅仅以火焰的手指"书写"出后现代的基本精神——积极的燃烧,成为虚无的烈焰。

事件已经发生了,这个世界是一切已经发生之后的那个非事件——有某物出场了,但仅仅是消逝,图片仅仅记录这个消逝的瞬间。

每朵花都在等待一场激烈的燃烧,都在梦想成为一朵烈焰,这是花朵温热的白日梦——激烈加速地燃烧;这是现代性的积极虚无主义态度(点燃的花朵不就是尼采的梦想吗),这是"花花公子的苦行主义"。如同福柯推崇波德莱尔式现代生活的英雄,在《何谓启蒙》一文中所言,被点燃的花朵无疑是这些"花花公子的苦行主义者"的最好化身。当然,被点燃的花朵也是对消失与脆弱之物最为优美而悲观的致敬!

《情书》系列
2011—2014

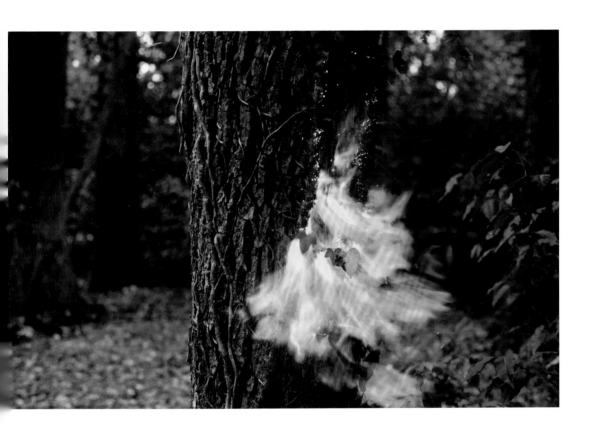

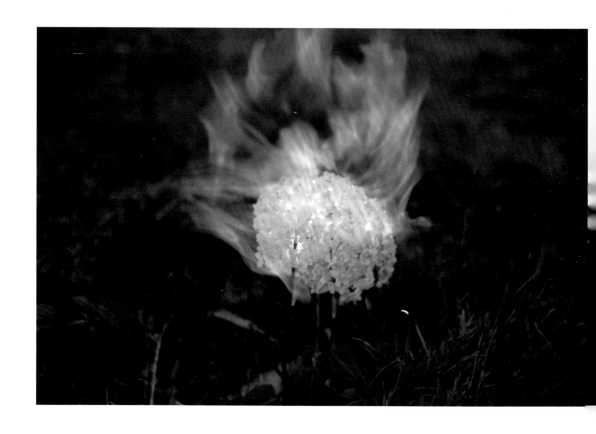

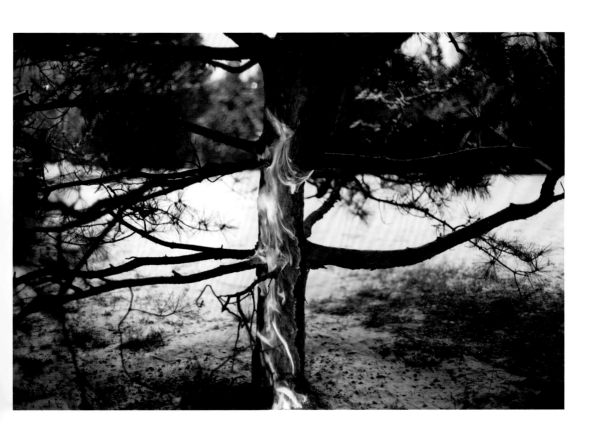

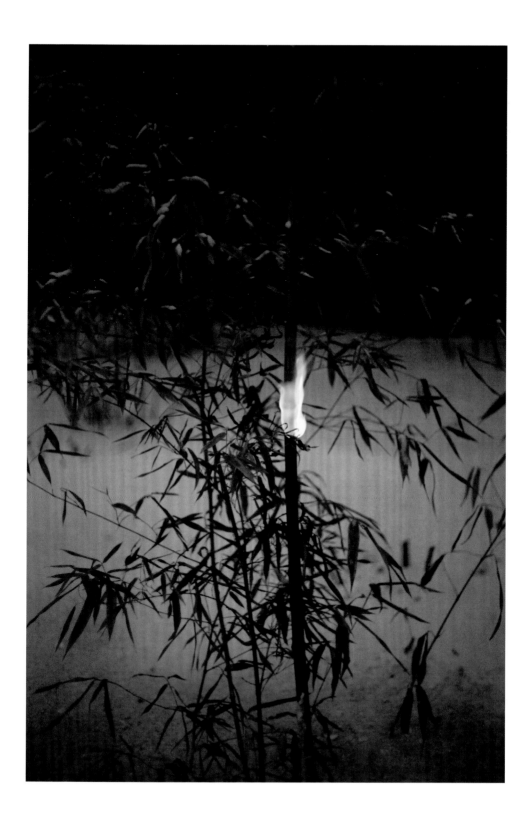

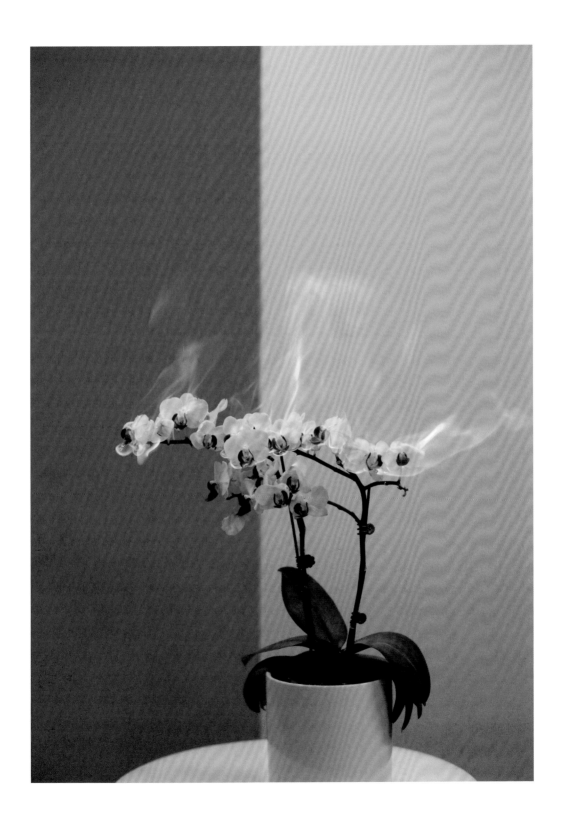

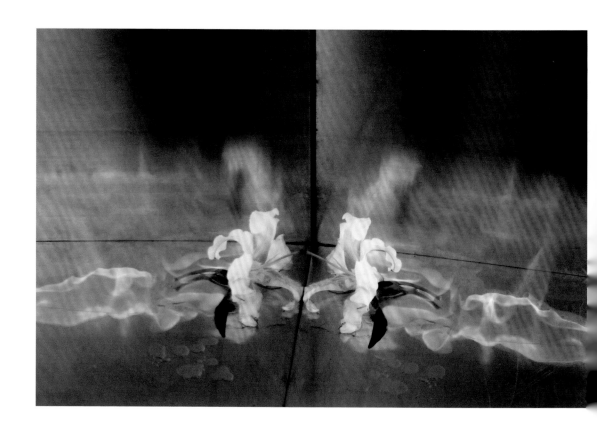

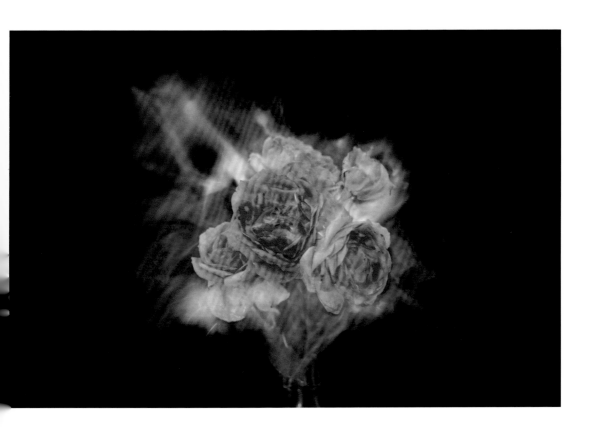

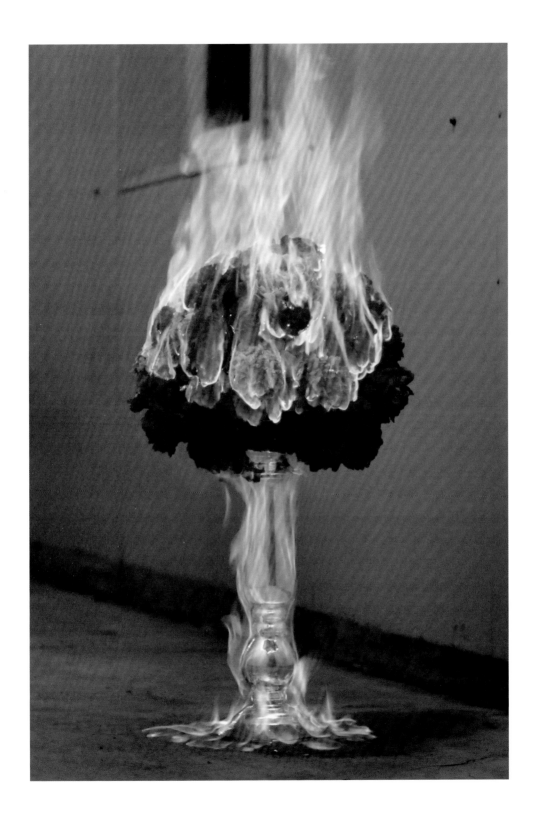

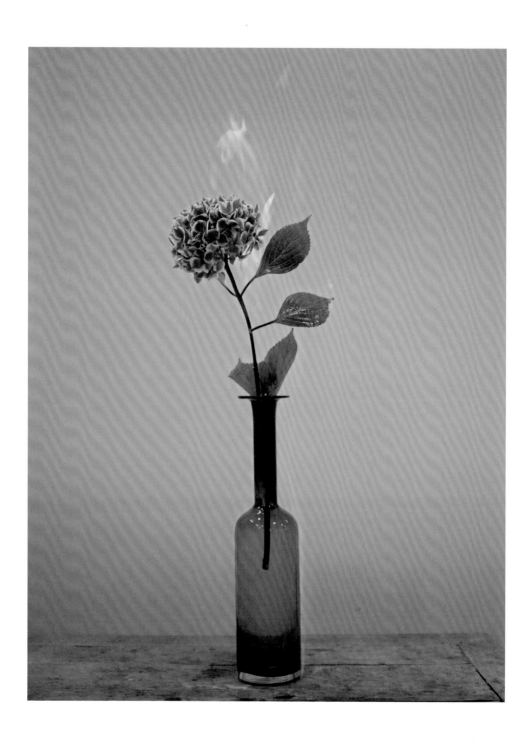

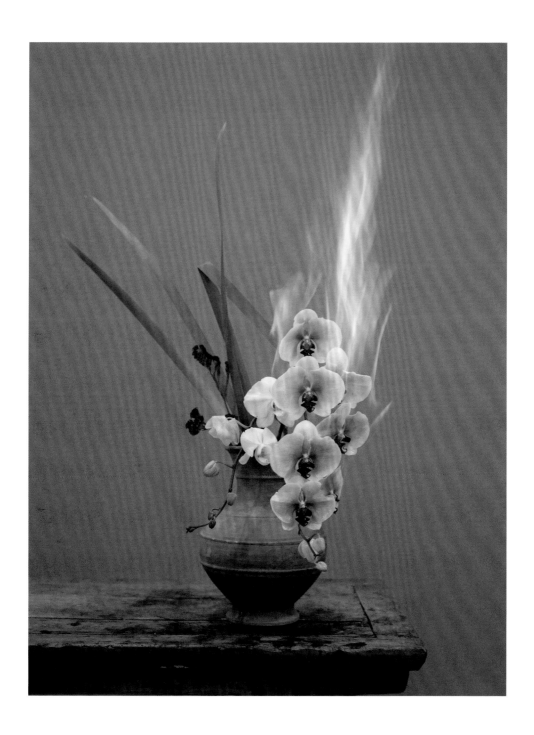

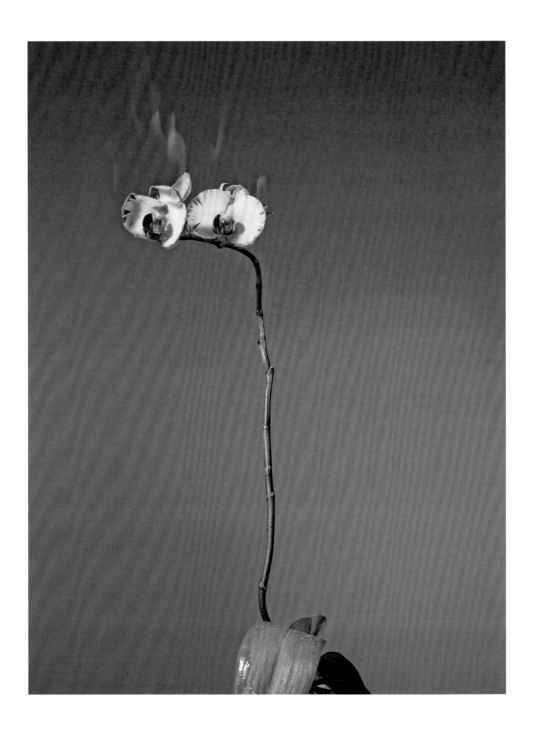

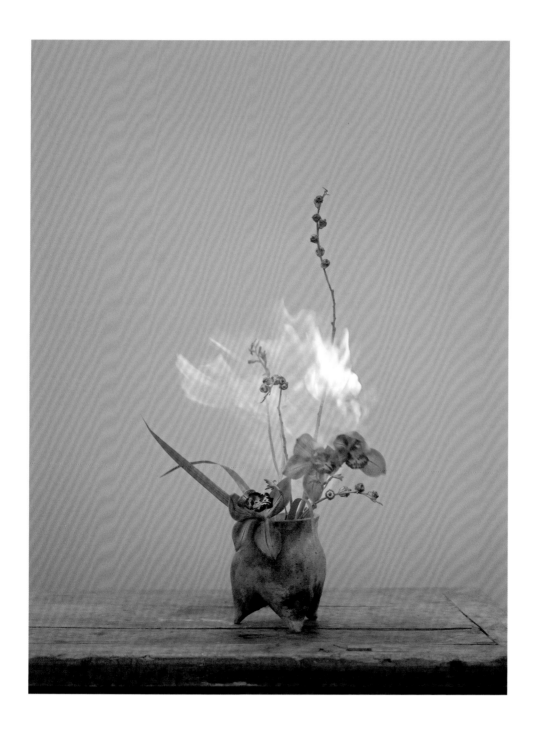

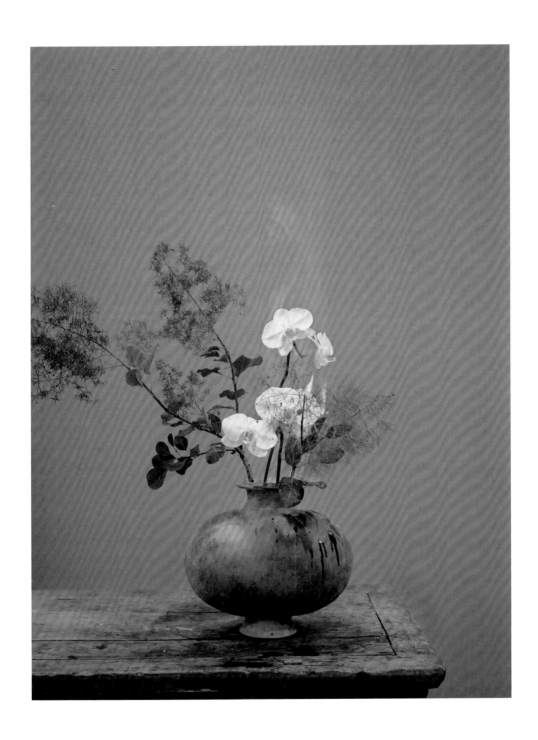

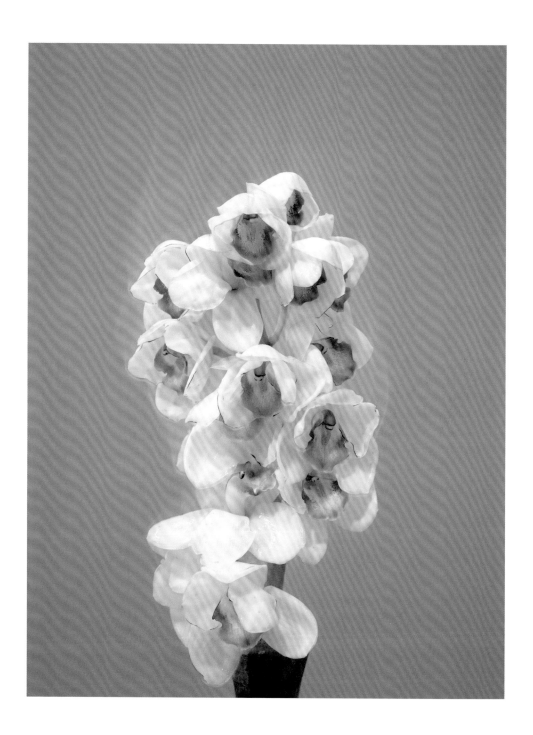

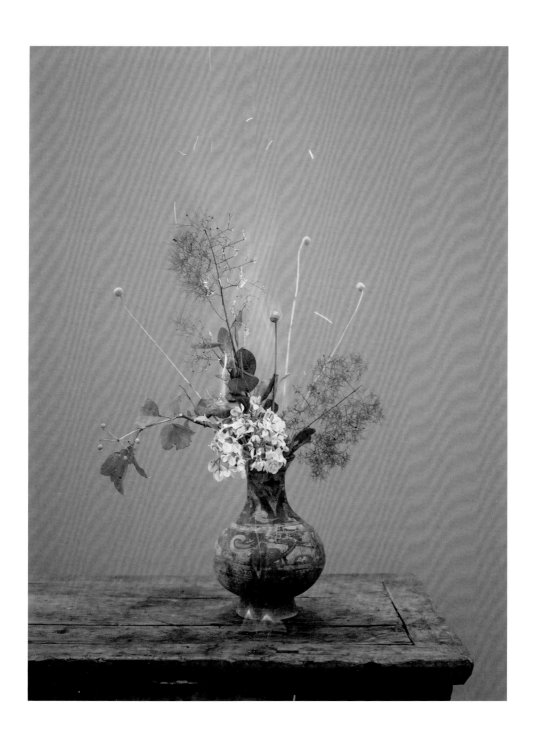

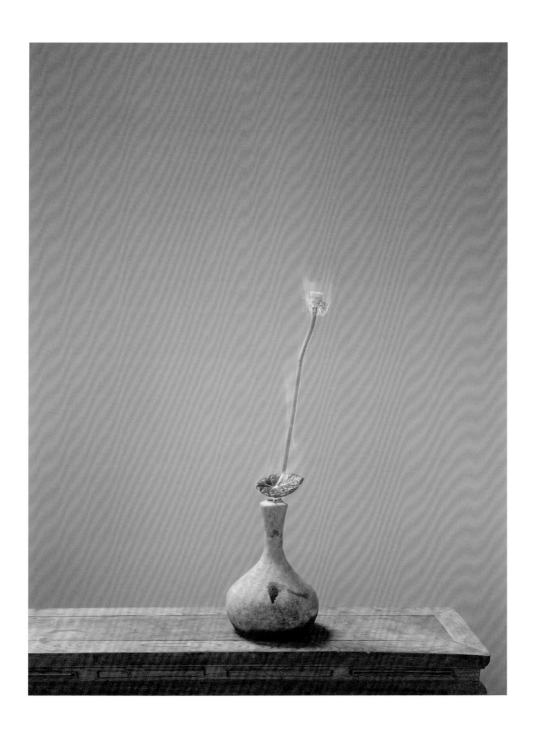

《注定之物》系列
2015—2016

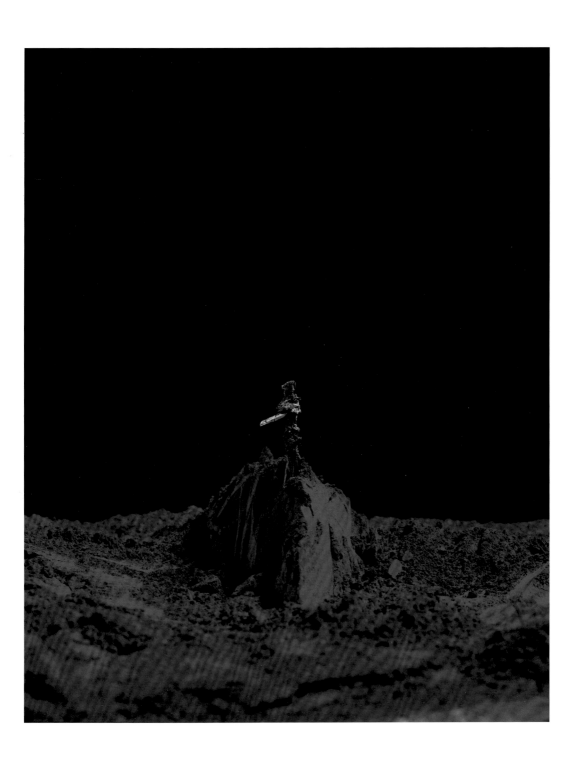

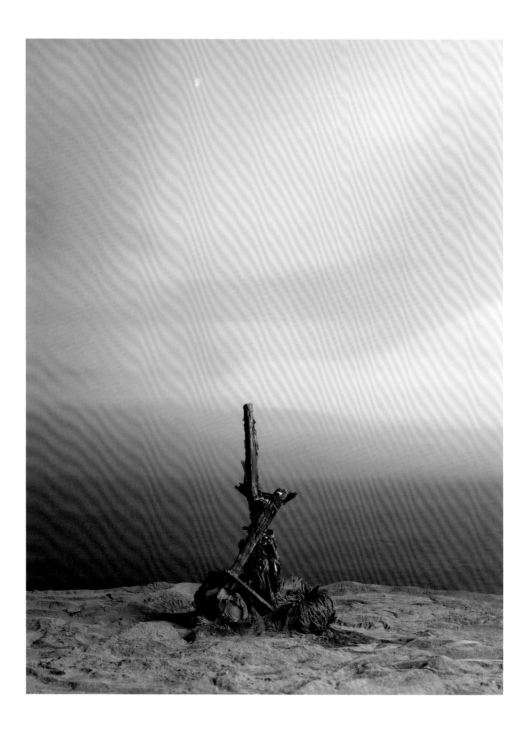

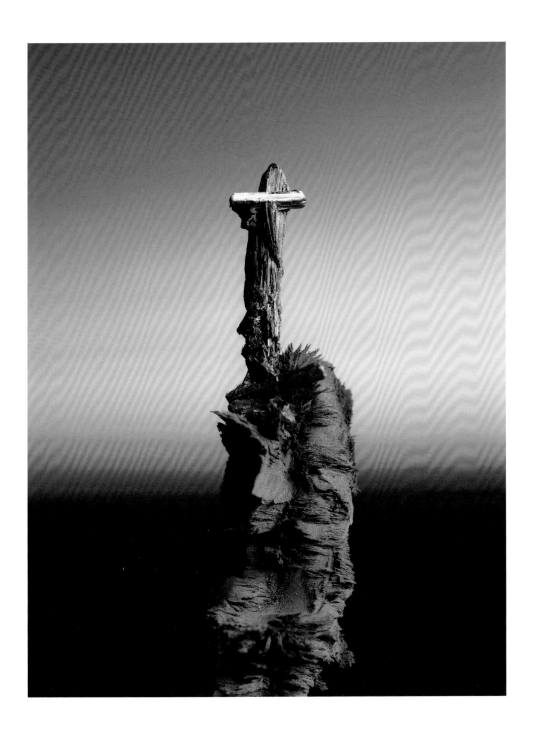

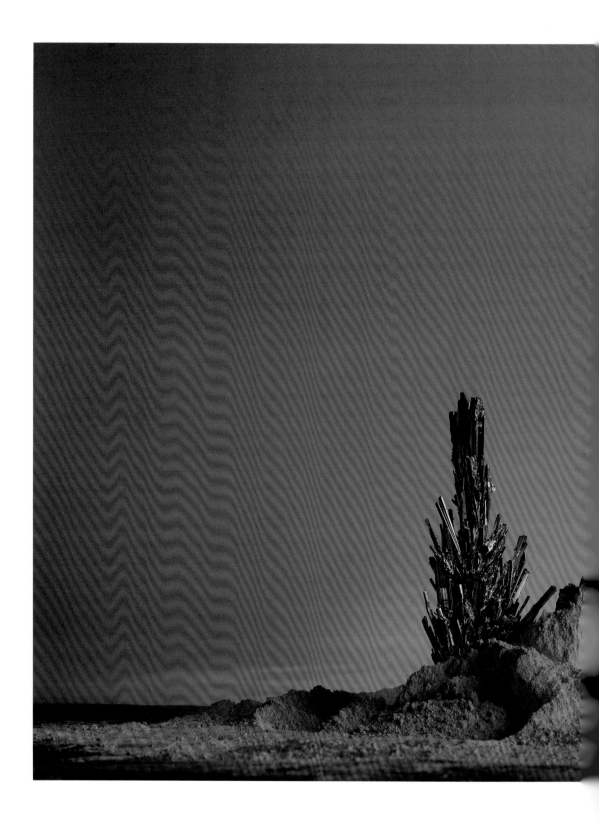

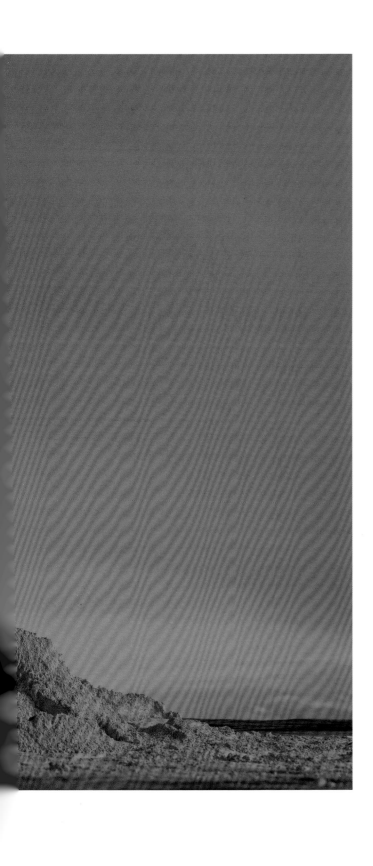

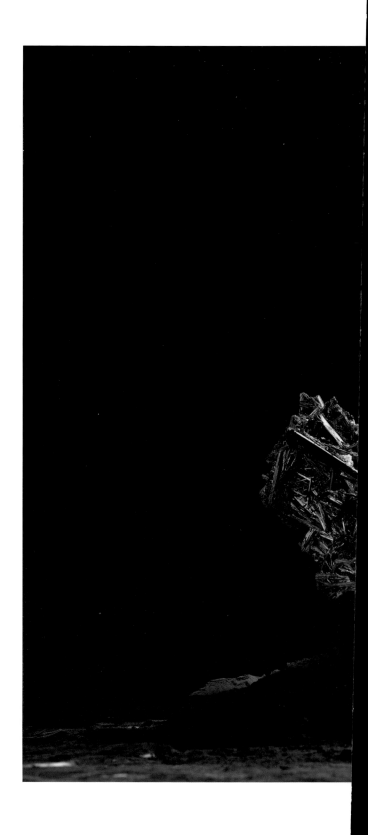

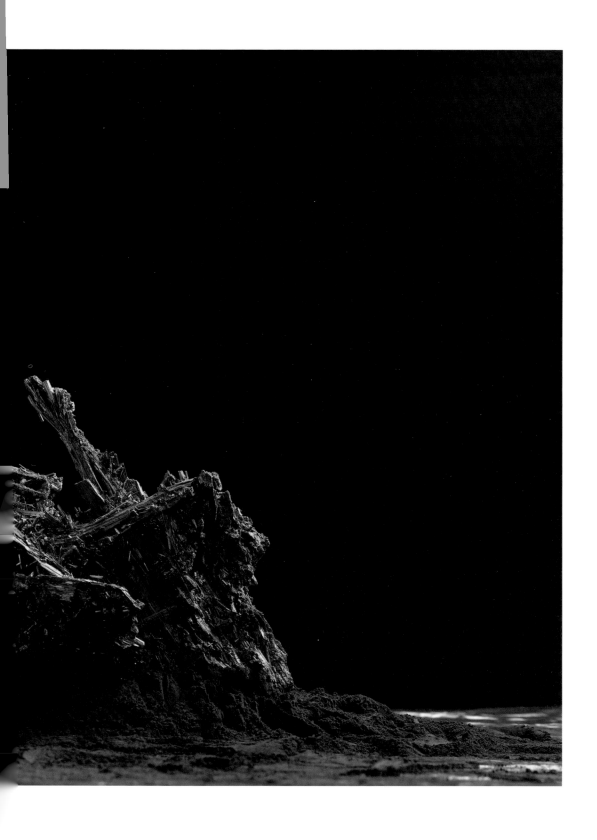

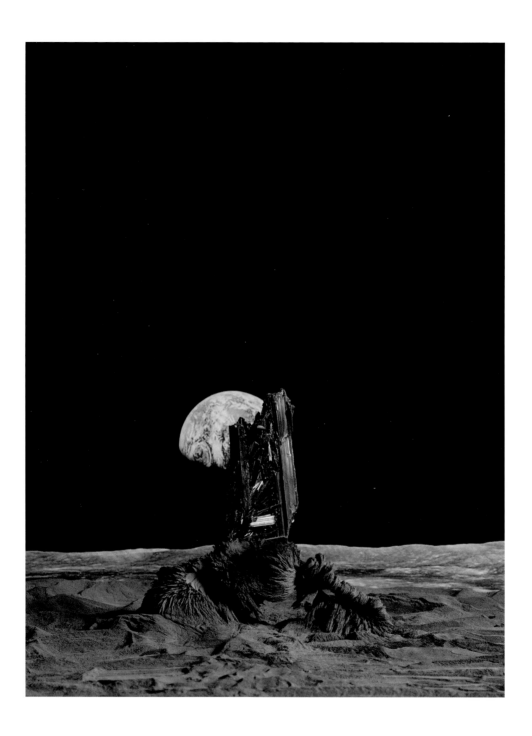

《摄影 2017》系列
2017

无色 NO.4, 2017

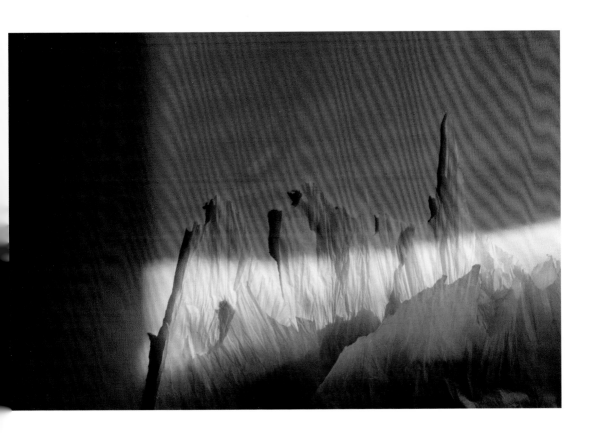

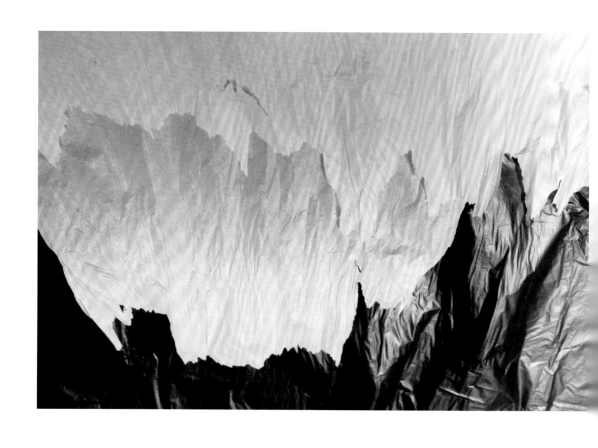

无色 NO.7, 2017

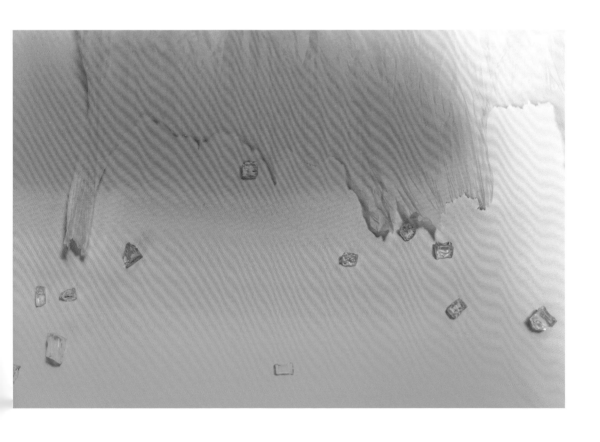

无色 NO.8，2017

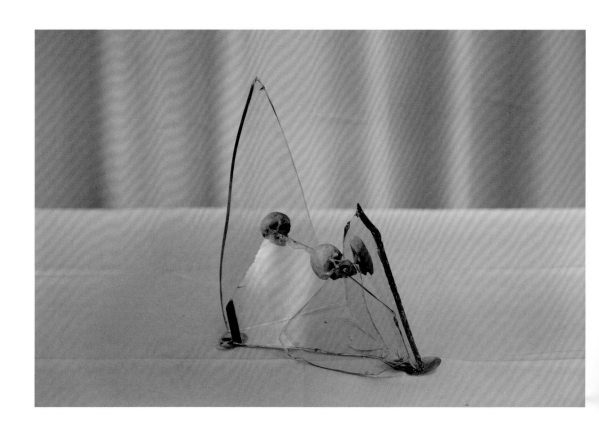

芒之刃，2017

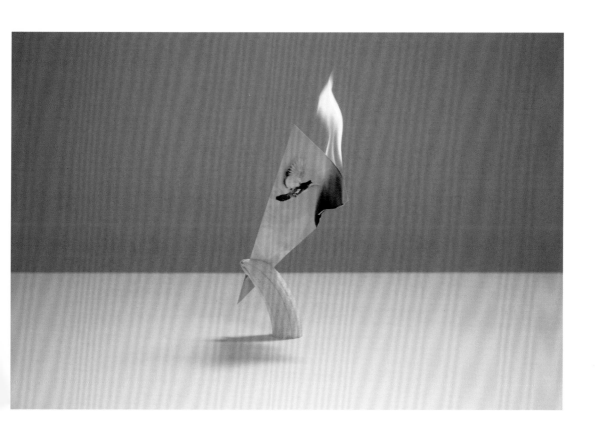

鸟、火和香蕉，2017

在你的皮肉上攫取糖果，2017

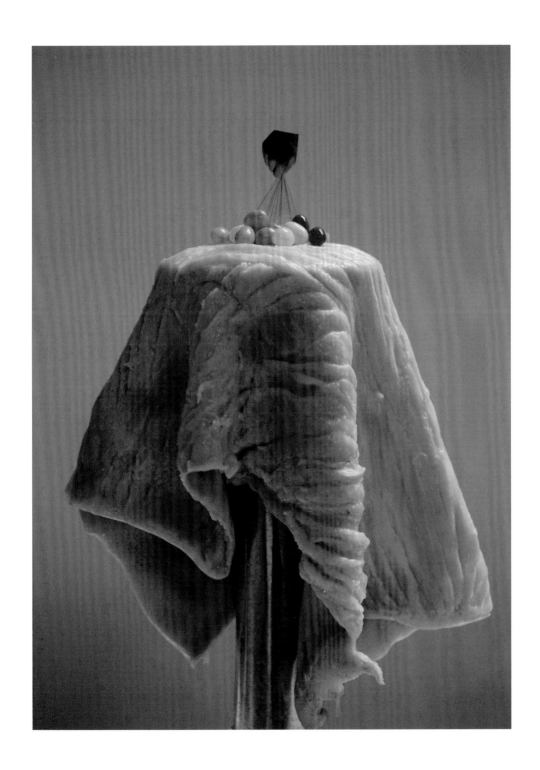

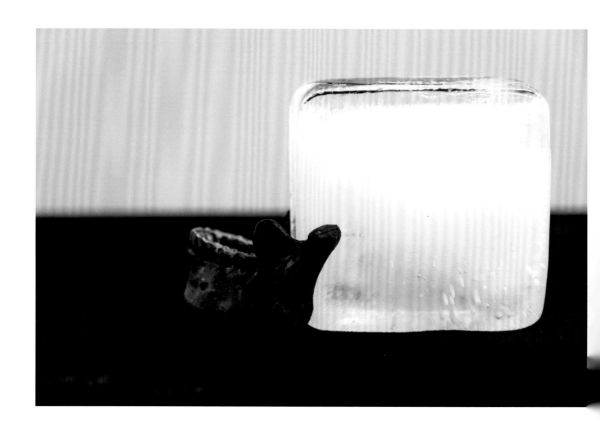

白夜，2017

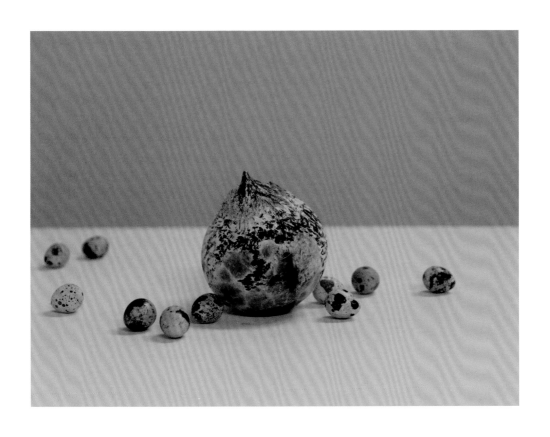

自然皴法，2017

《旧颜》系列
2017

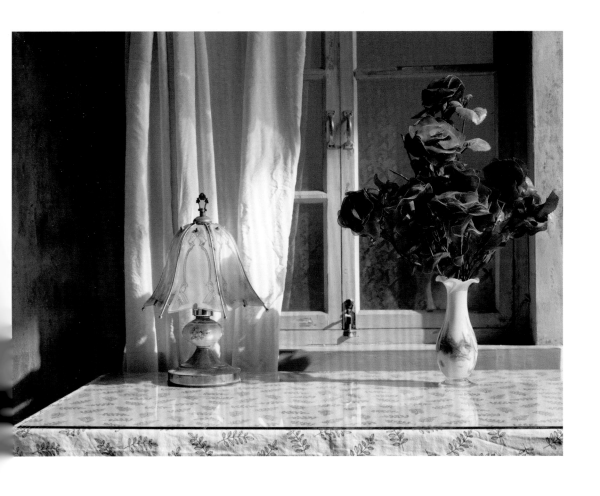

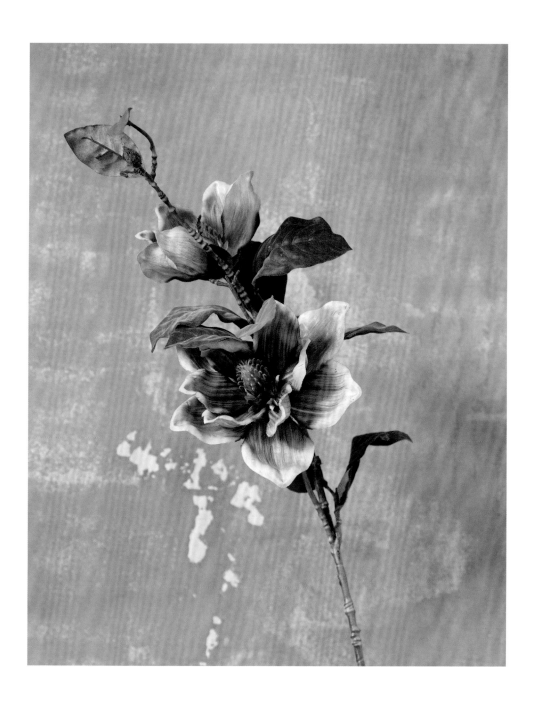

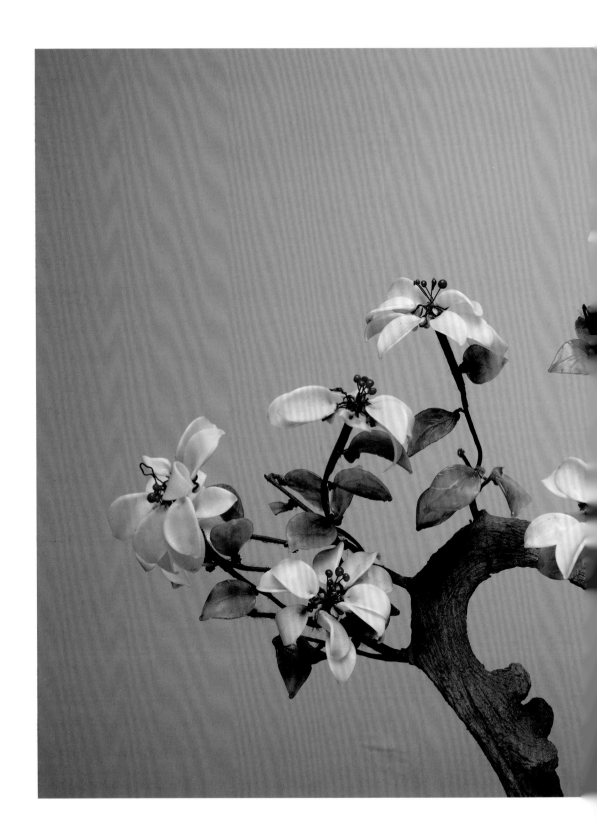

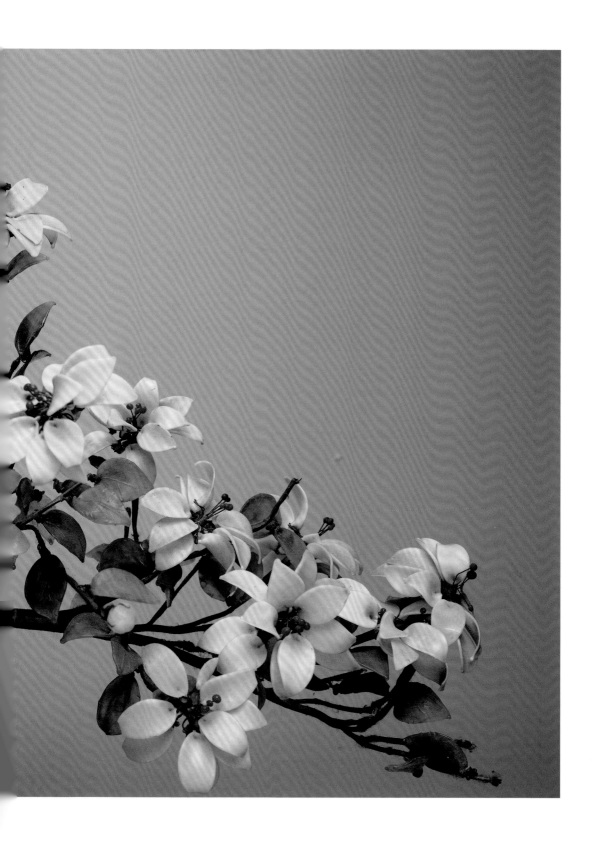

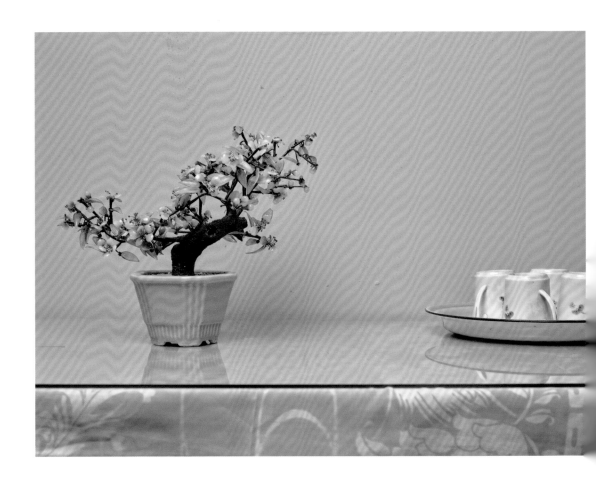

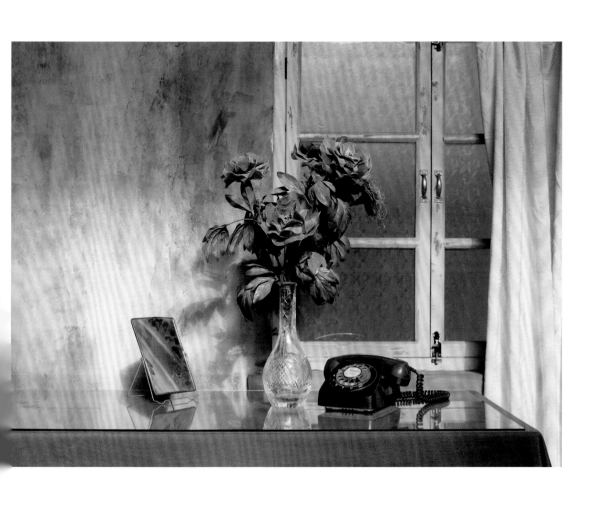

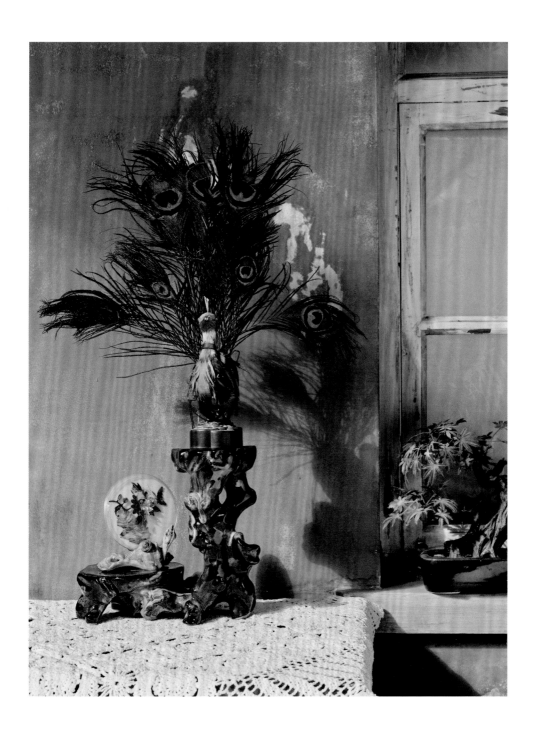

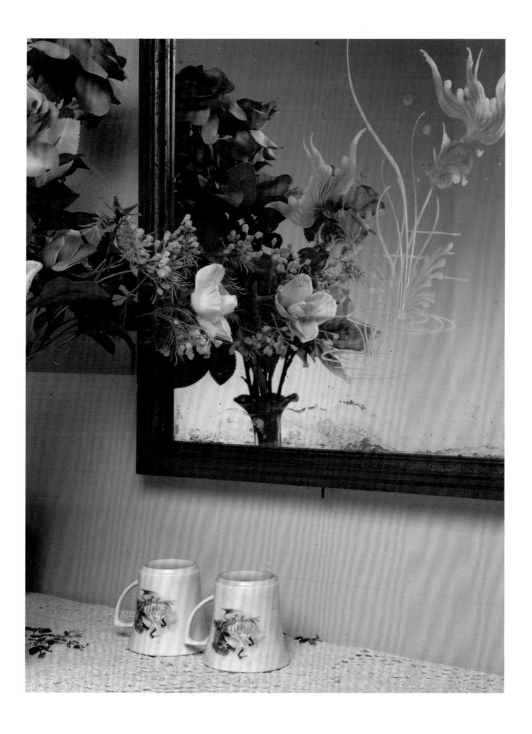

责任编辑：余　谦
责任校对：朱晓波
责任印制：朱圣学

图书在版编目（ＣＩＰ）数据

中国当代摄影图录 . 蒋志 / 刘铮主编 . -- 杭州：
浙江摄影出版社 , 2020.1

ISBN 978-7-5514-2798-2

Ⅰ . ①中… Ⅱ . ①刘… Ⅲ . ①摄影集 – 中国 – 现代
Ⅳ . ① J421

中国版本图书馆 CIP 数据核字 (2019) 第 277781 号

中国当代摄影图录
蒋　志

刘　铮　主编

全国百佳图书出版单位
浙江摄影出版社出版发行
　　　地址：杭州市体育场路 347 号
　　　邮编：310006
　　　电话：0571-85151082
　　　网址：www.photo.zjcb.com
制版：浙江新华图文制作有限公司
印刷：浙江影天印业有限公司
开本：710mm×1000mm　　1/16
印张：6.5
2020 年 1 月第 1 版　　2020 年 1 月第 1 次印刷
ISBN　978-7-5514-2798-2
定价：148.00 元